畫畫的50個
基本小練習

迪士尼動畫大師以分解步驟教你畫畫

DRAW 50 ANIMALS

THE STEP-BY-STEP WAY TO DRAW ELEPHANTS, TIGERS,
DOGS, FISH, BIRDS, AND MANY MORE . . .

遠流出版公司

畫畫的50個基本小練習

迪士尼動畫大師以分解步驟教你畫畫

DRAW 50 ANIMALS

THE STEP-BY-STEP WAY TO DRAW ELEPHANTS, TIGERS,
DOGS, FISH, BIRDS, AND MANY MORE . . .

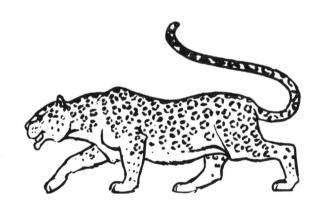

LEE J. AMES

李‧J‧安姆斯 著

吳琪仁 譯

致讀者

本書主要向讀者示範要怎麼畫動物。你不需要從第一個畫法開始學起。先選一個你喜歡的，決定好之後，跟著頁面上的示範步驟畫即可。先輕輕地、好好地畫第一個圖形。這個步驟雖然是最簡單的，但可要好好仔細畫。接下來直接畫在第一個圖形上，也是要輕輕、好好地畫。第三個步驟也是直接畫在第一個與第二個圖形上，接續一直畫到最後一個步驟為止。

一直要求你在畫最前面那些簡單圖形時要好好地畫，聽起來似乎有點奇怪，但這點卻是最重要的，因為一開始出現的無心小錯，可能最後就會讓整張作品毀了。當你在畫每個步驟時，要注意線條之間的間距，也要注意線條，看它們是否一致。畫完每個步驟後，你可以用軟橡皮擦（美術用品店都可以買到）擦一下，讓你的作品更亮眼。

畫完之後，你還可以用細的軟頭筆或鋼筆，沾或注入印度墨水，把最後一個步驟所完成的圖形重畫一遍。等到墨水乾了之後，用軟橡皮擦把先前畫上的鉛筆痕跡擦掉。軟橡皮擦不會把印度墨水擦掉的。

以下還有一些建議供各位參考：在畫最前面幾個步驟時，即使看起來畫得都很正確，你還可以把作品拿到鏡子面前看看。有時候從鏡子看，你會發現自己不知不覺畫得偏向某一邊。一開始你可能會覺得要畫出一顆蛋的形狀、球的形狀、香腸的形狀很困難，或者要讓鉛筆乖乖畫出你想畫的東西很難辦到。不要沮喪。你練習畫得越多，你就越能畫出你想要畫的。

你只需要準備鉛筆、白紙、軟橡皮擦這些畫畫工具，還有，如果你有的話，準備鋼筆或軟頭筆。

本書中最前面的步驟都是用比較深的顏色顯示，這樣才能看得比較清楚（但你畫的時候要非常輕地畫）。

請記得，畫畫還有很多其他的方式與方法，本書所示範的只是其中一種方式。你大可以跟其他老師、其他畫畫書學習，還有最重要的──從你自己的內心探索別的畫畫方式。

致指導者/老師

「你畫的飛機好棒喔！」類似這樣讚美與鼓勵的話可以產生激勵的作用。現代的藝術課程教法（例如，自由表現、實驗精神、對於自身能力與成長的評價），大多主張畫畫方式是自由的、要充滿生命力，一切都要覺得很棒。

不過，現代的新想法不見得就會完全將舊的想法淘汰掉。例如像是「步驟式教法」。我年輕的時候這種方法相當常見，而且普遍到了某種程度，學習畫畫者簡直只是照著老師畫的放大或縮小而已。以前這種畫法被用得有點過頭了。

這並不表示學畫畫的人不需要特別引導。有些畫畫的方法反而是很基本的。步驟式的畫畫法不但可以有令人滿意的成果，而且還很有用，即使學習者不能完全瞭解其效益。

就如樂器的初學者總是被教導，在深入了解重要的音樂理論之前，要盡快學會彈簡單的旋律。之後帶來的自我滿足、因成就而引以為傲的感覺，都可以顯著提升學習動機。而這些全從老師說「像我這樣……」開始。

模仿是發展創造力的首要條件。我們是從模仿學會使用工具。然後我們能夠藉由使用這些工具來發展創意。因此我想提供給畫畫初學者能夠模仿（或說臨摹）畫出「圖畫」的機會。有人是一直想知道自己到底有沒有能力畫畫。

如何使用本書並沒有任何限制。任何想要試試其他畫畫方法大展身手的人都可以看看。有一天當聽到有人讚美你畫得不錯時，你的心情就會像長了翅膀一樣飛揚起來。

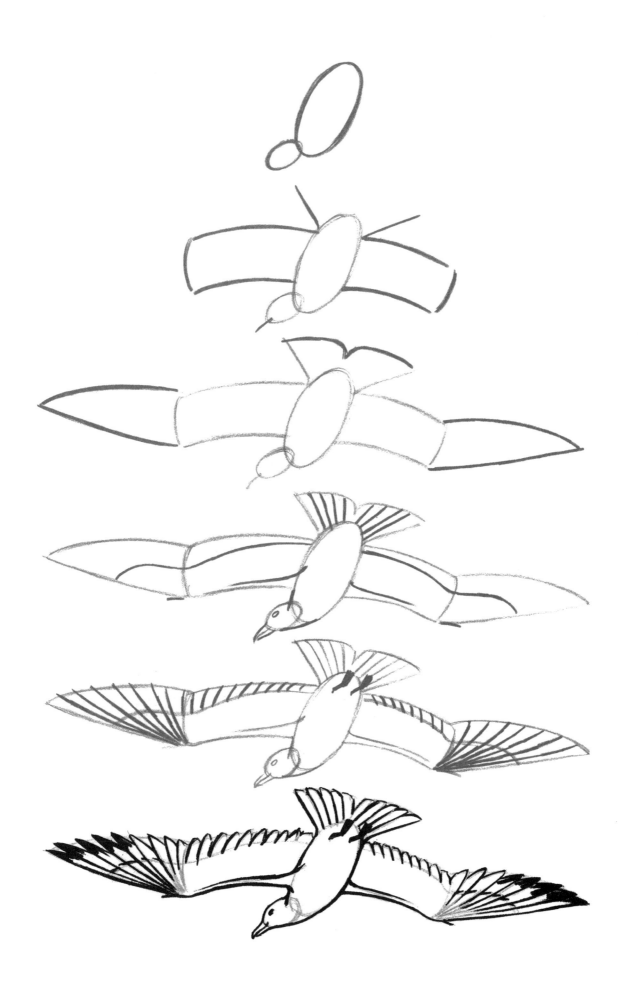

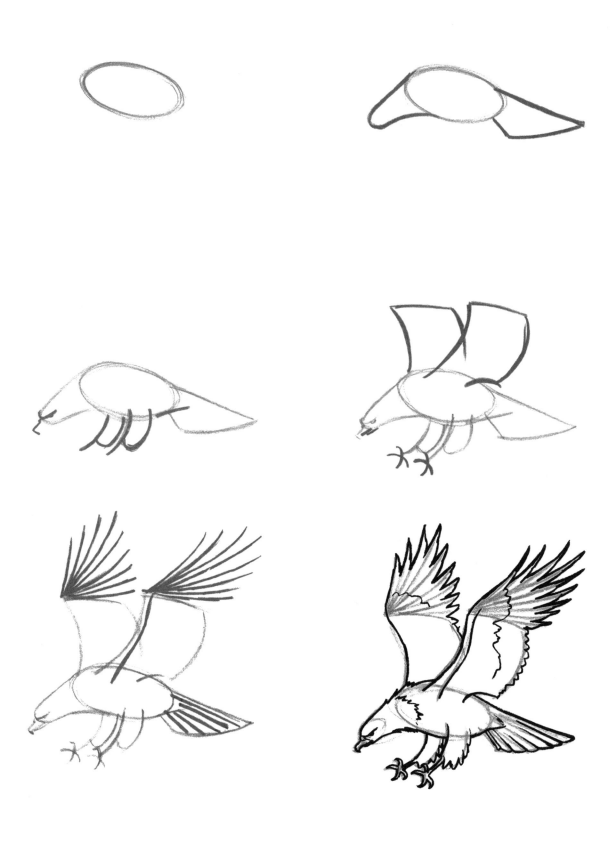

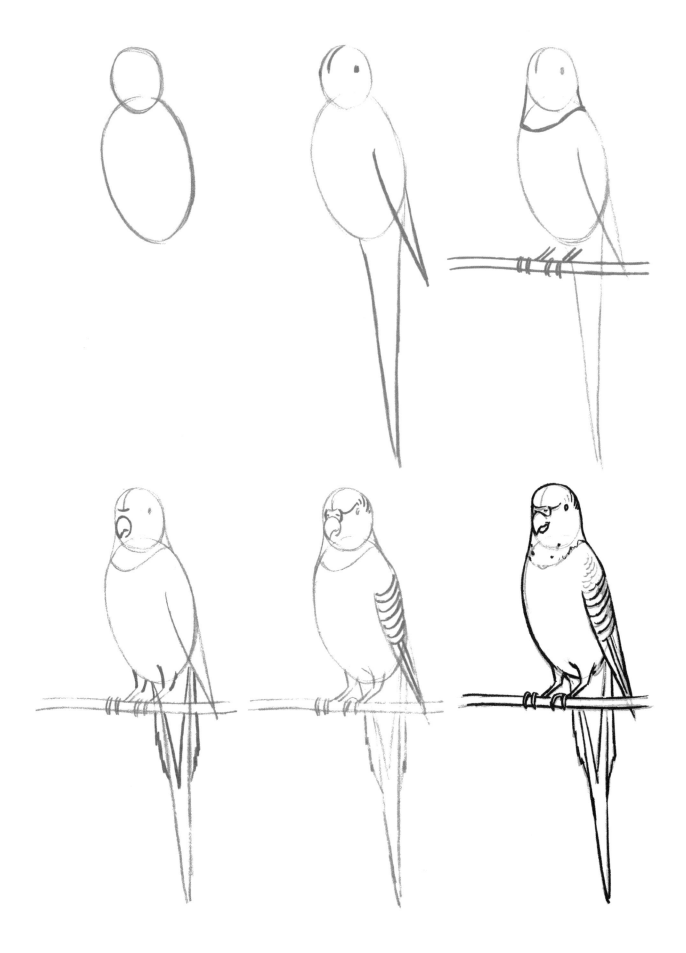

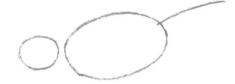
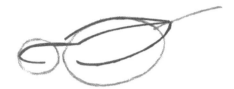
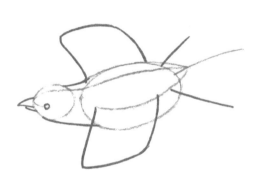
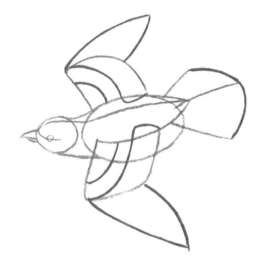
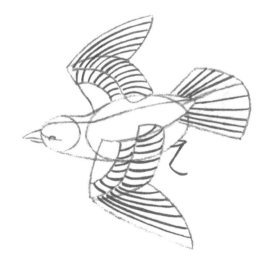
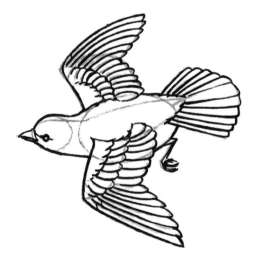

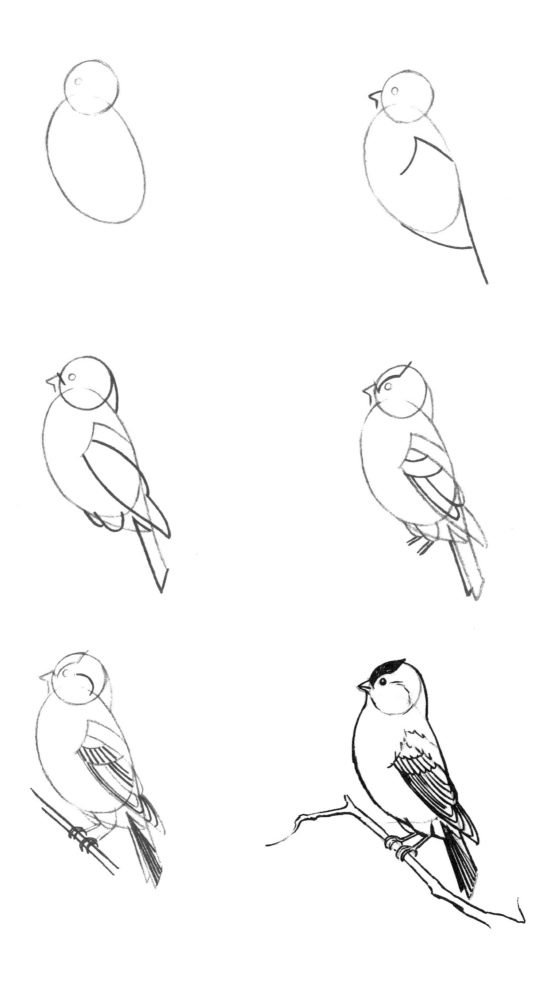

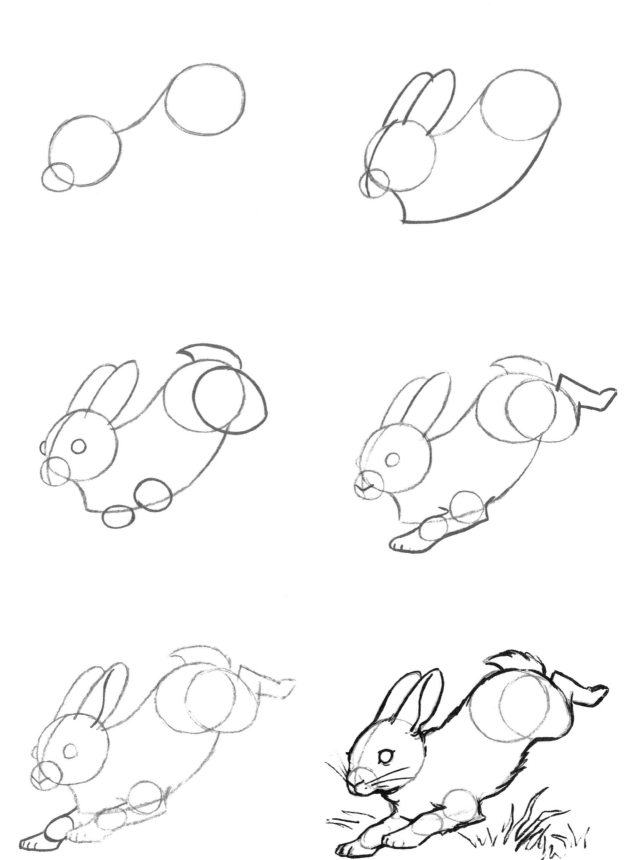

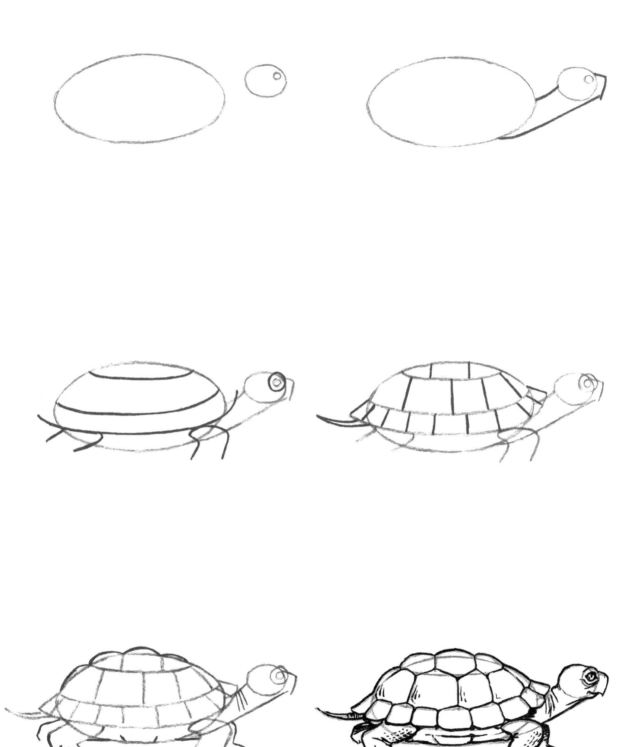

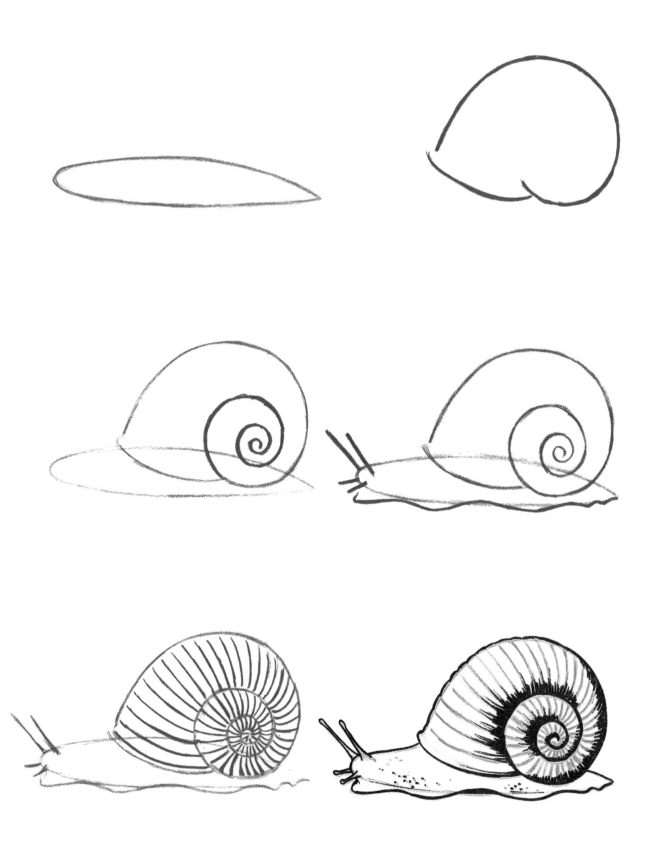

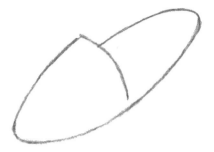
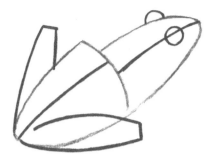
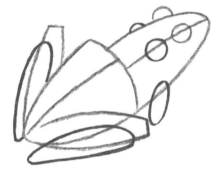
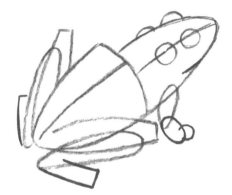
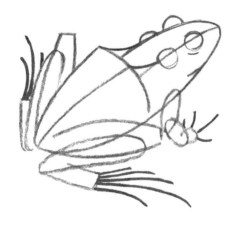
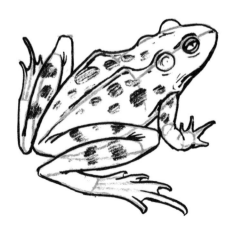

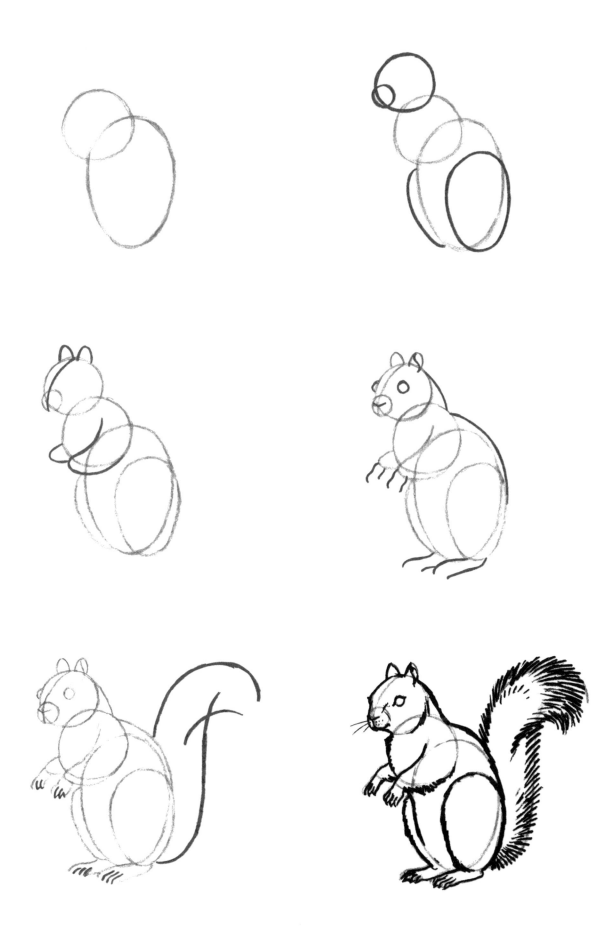

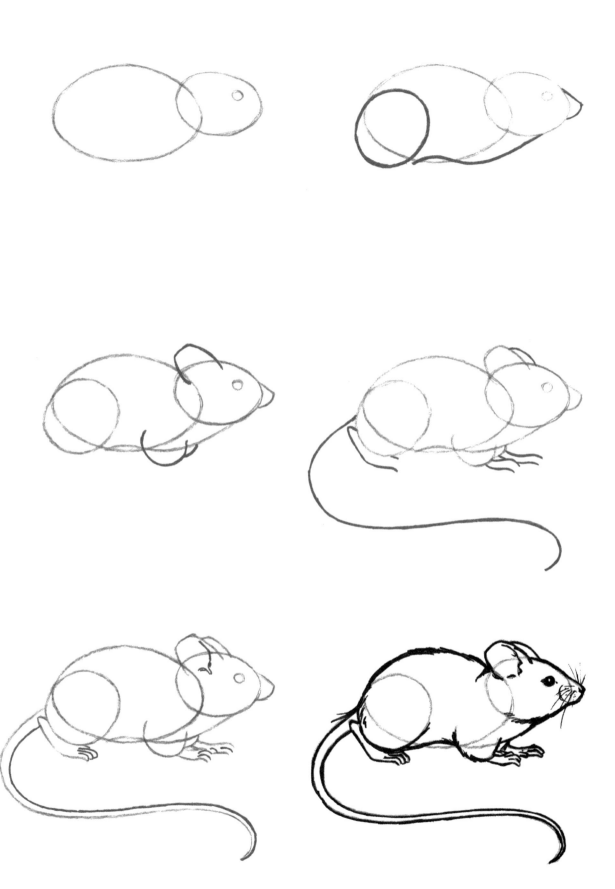

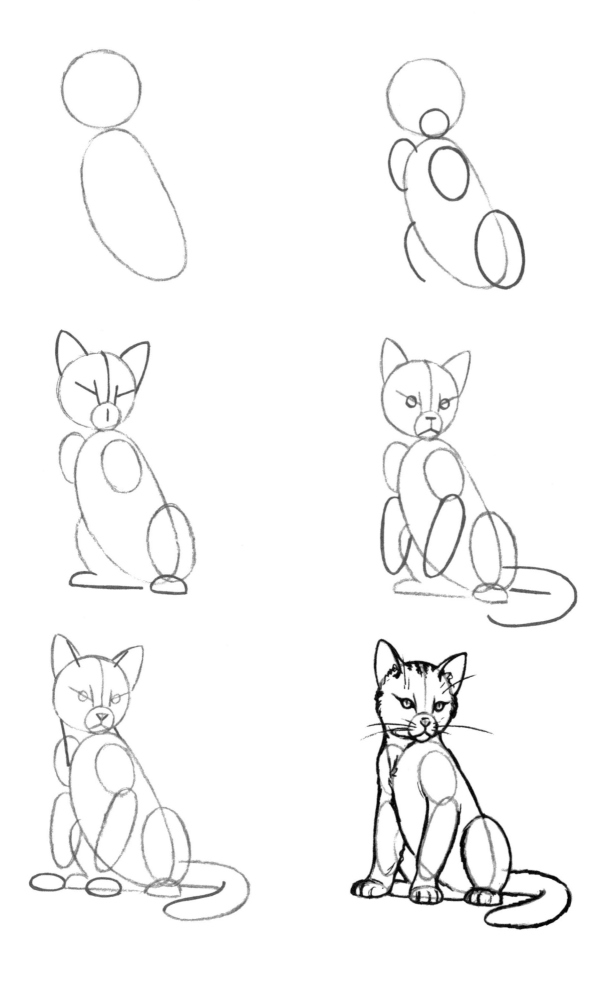

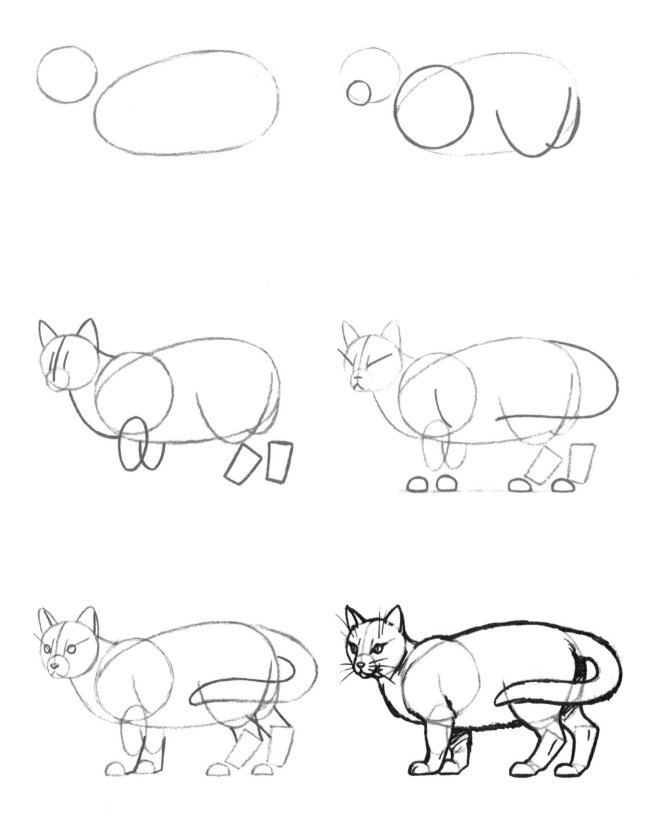

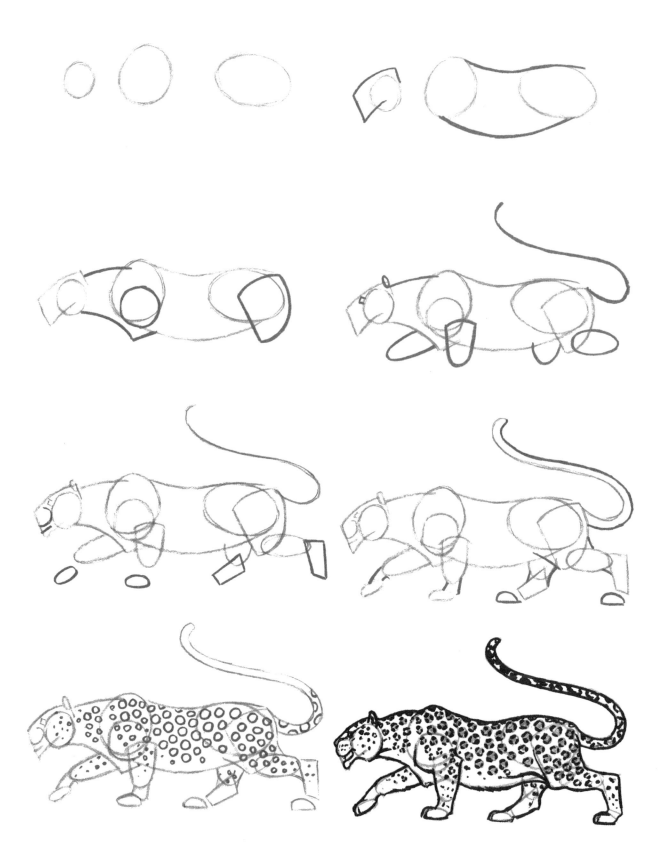

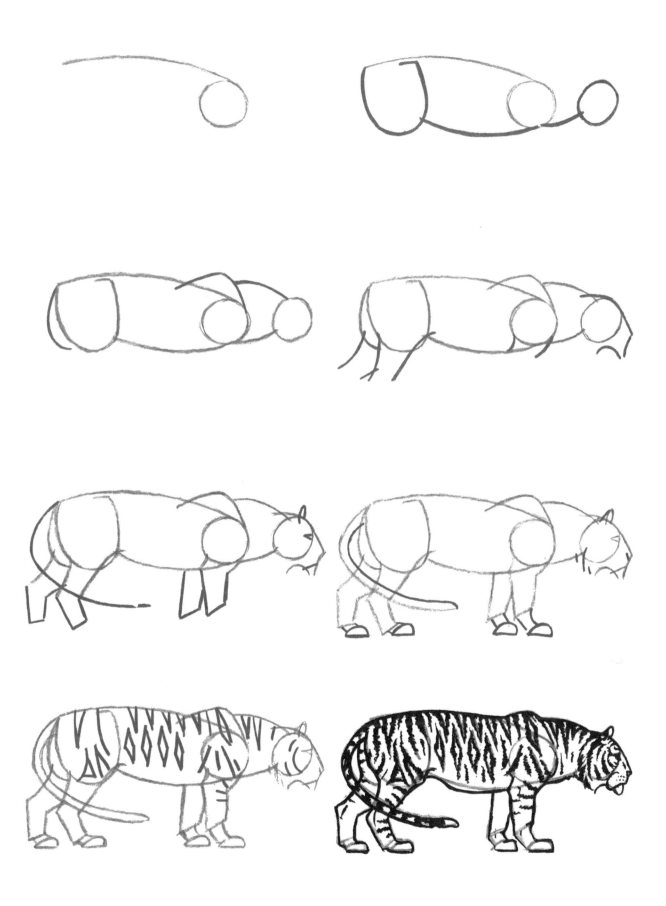

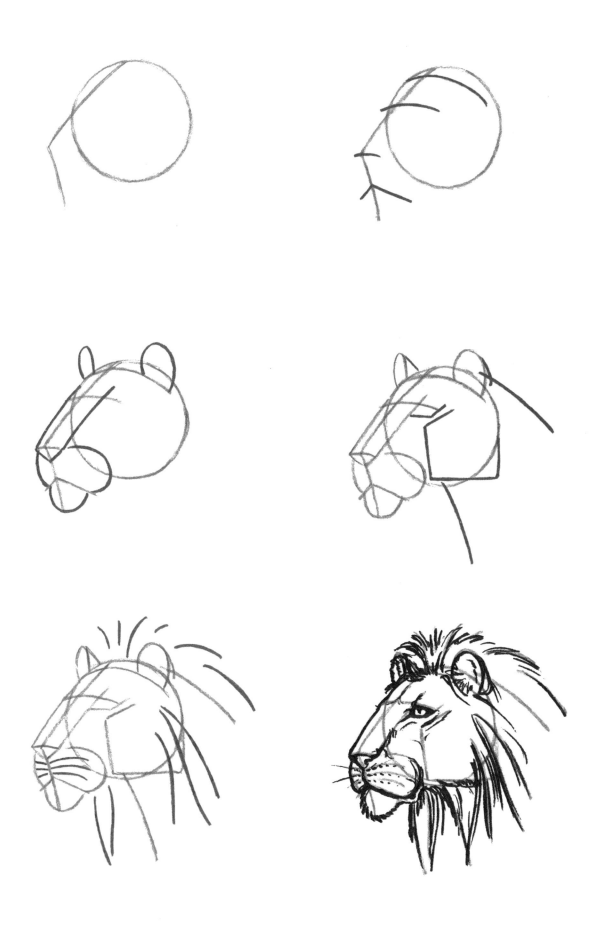

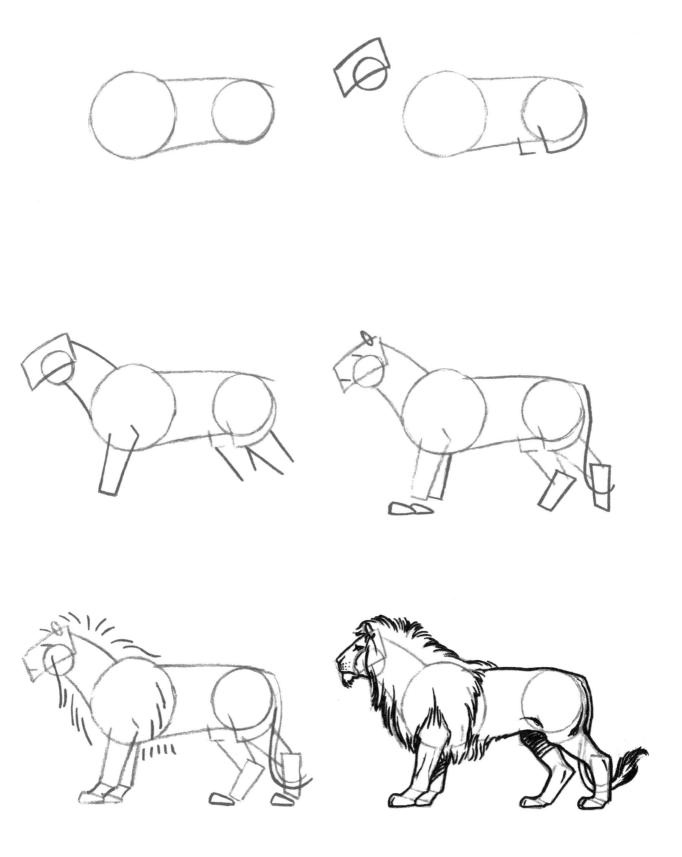

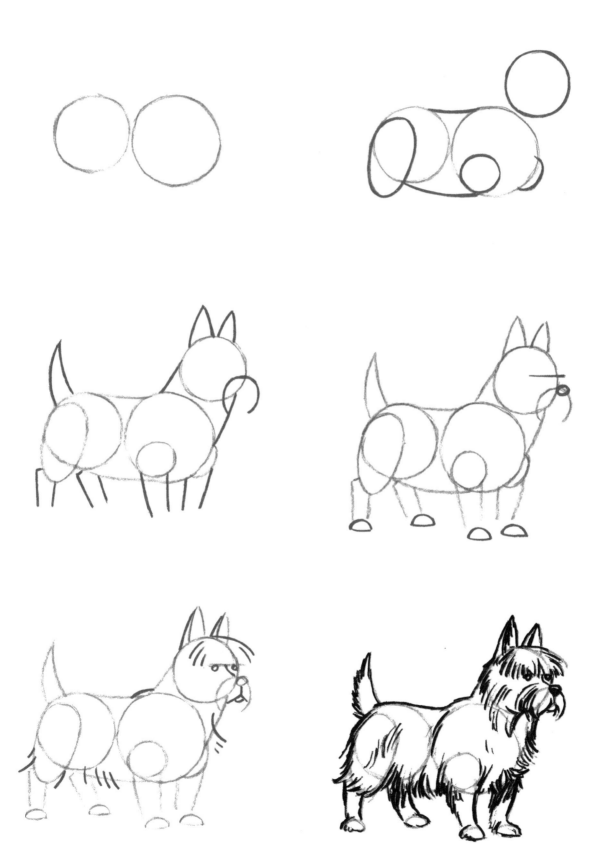

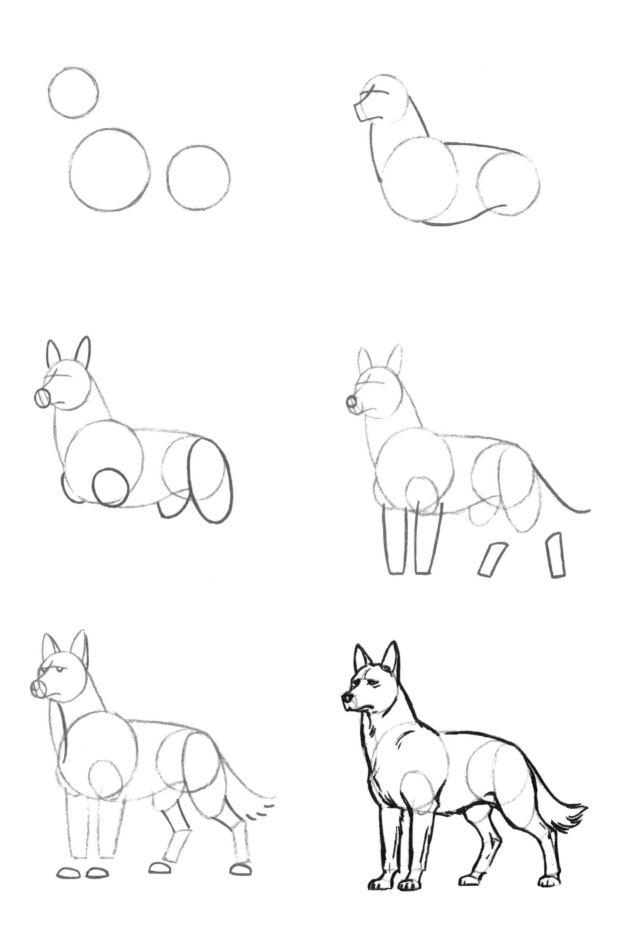

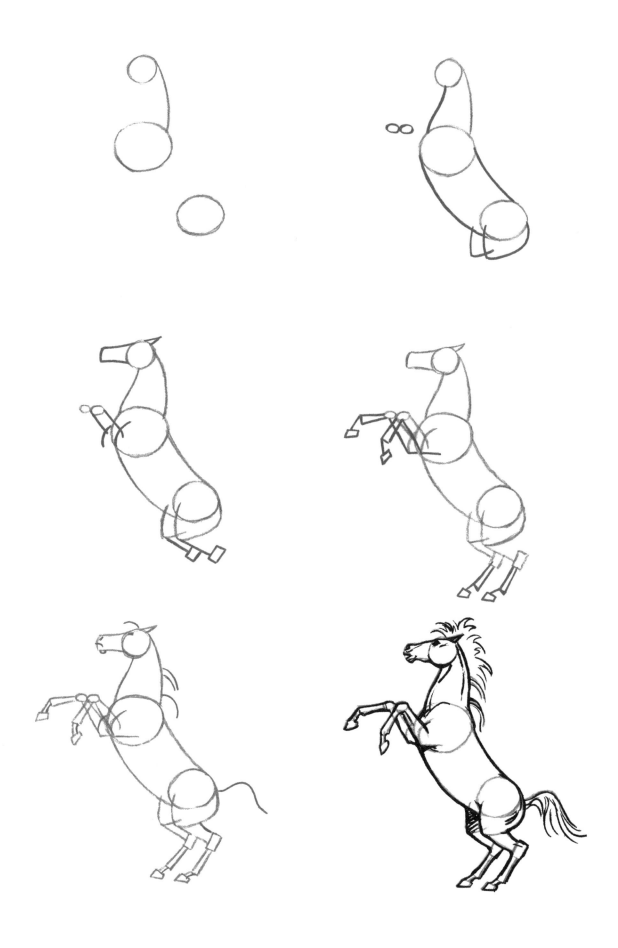

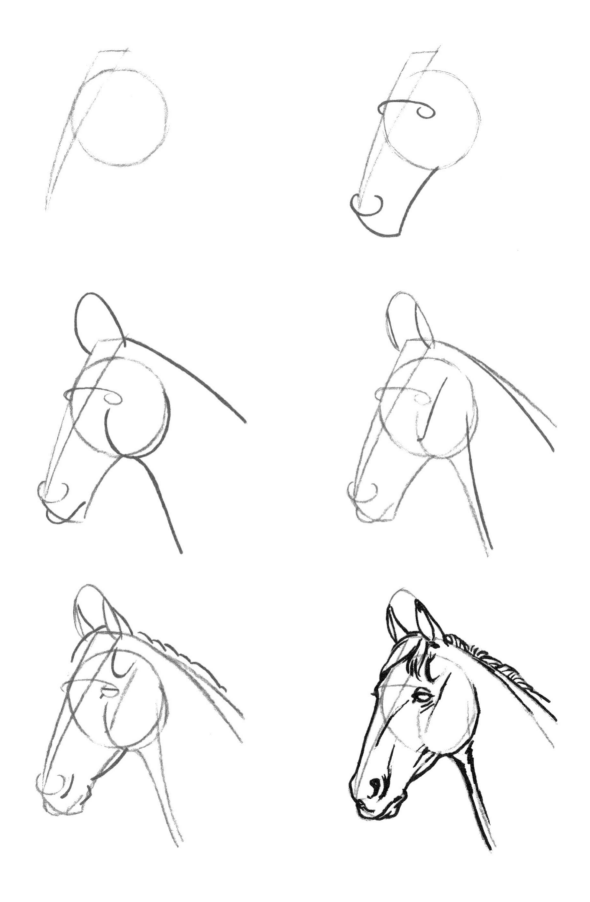

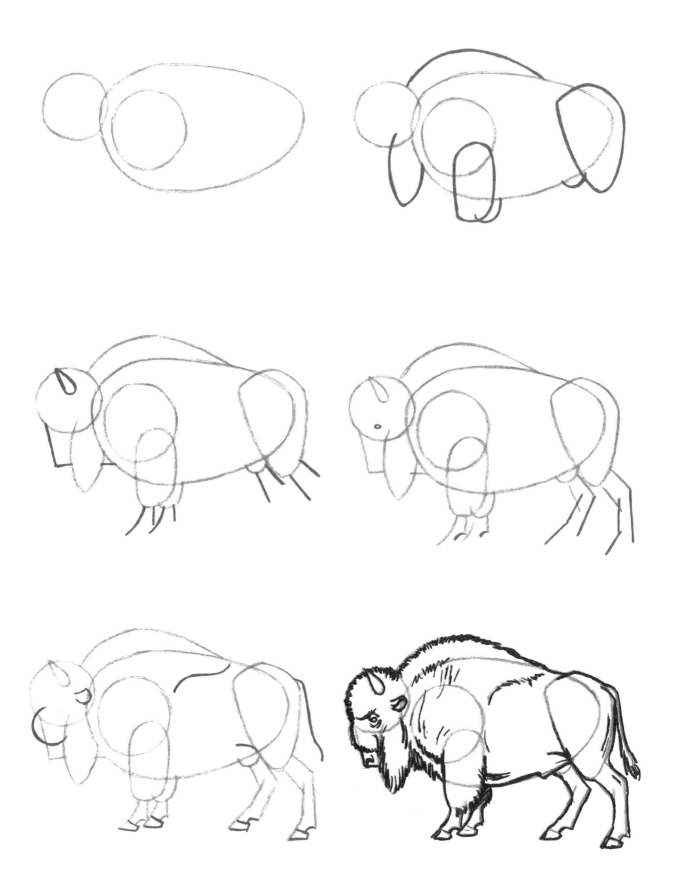

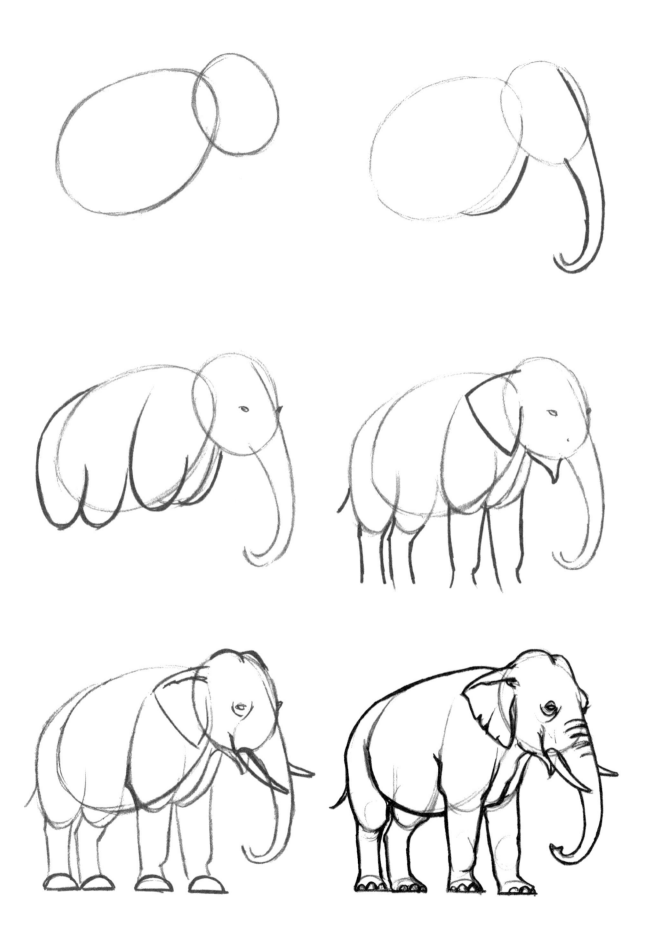

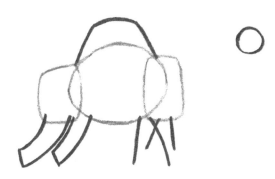
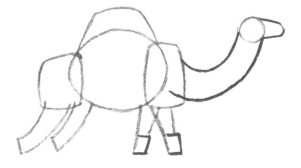
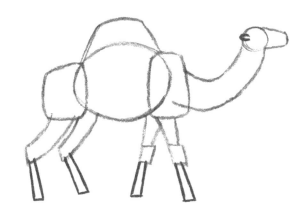
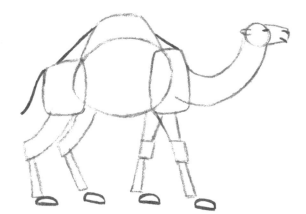
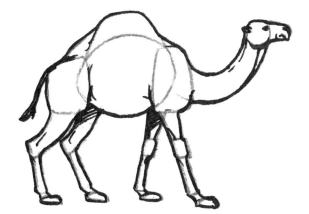

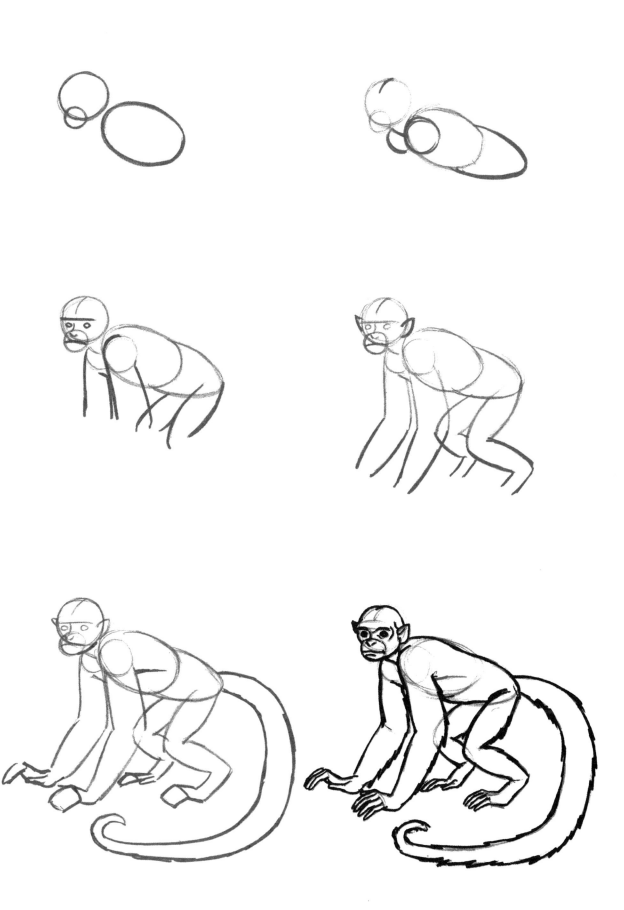

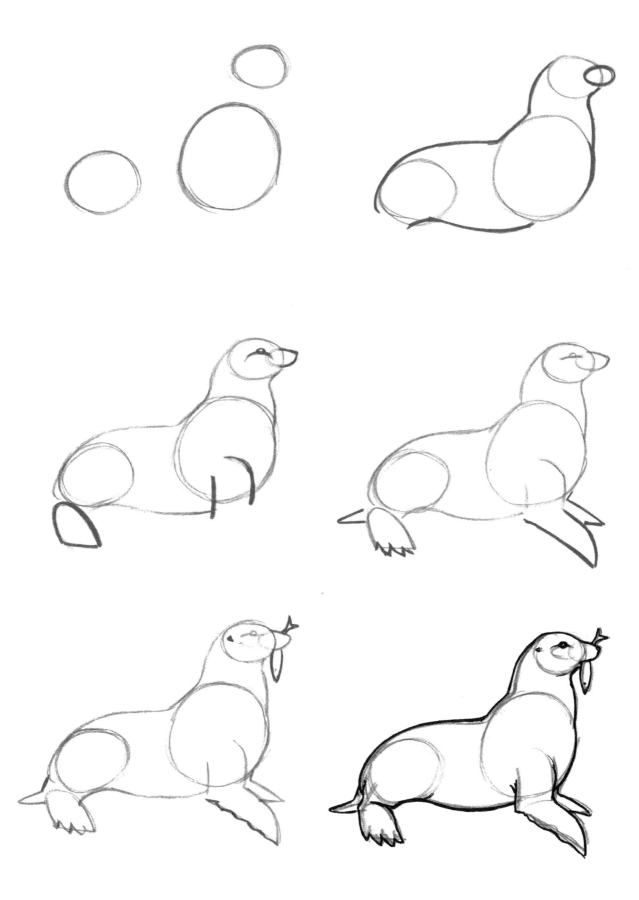

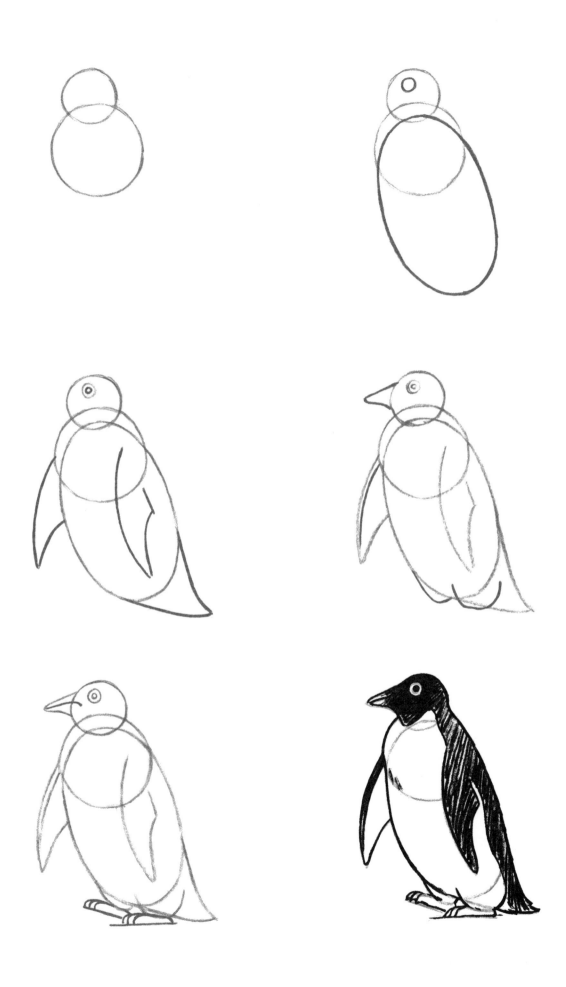

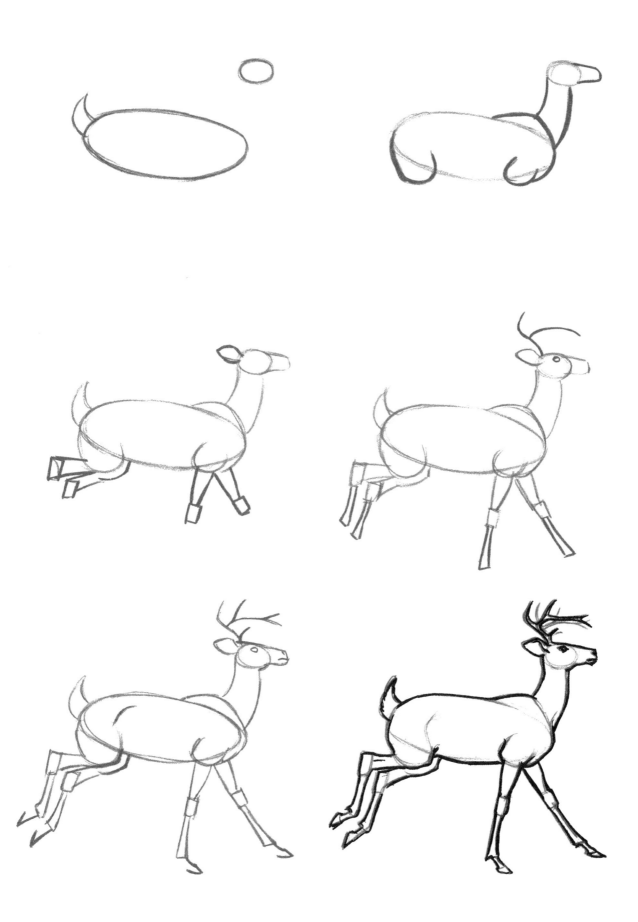

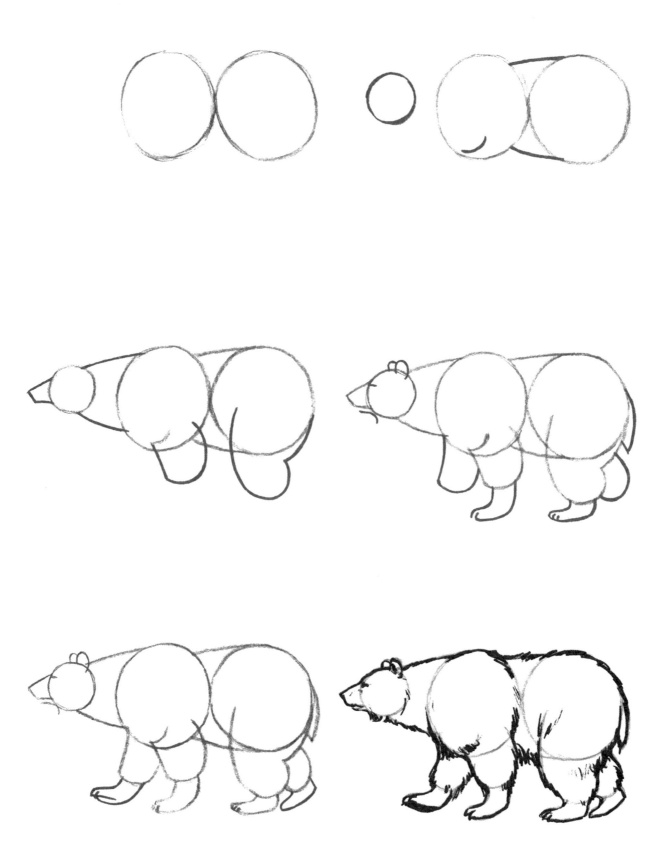

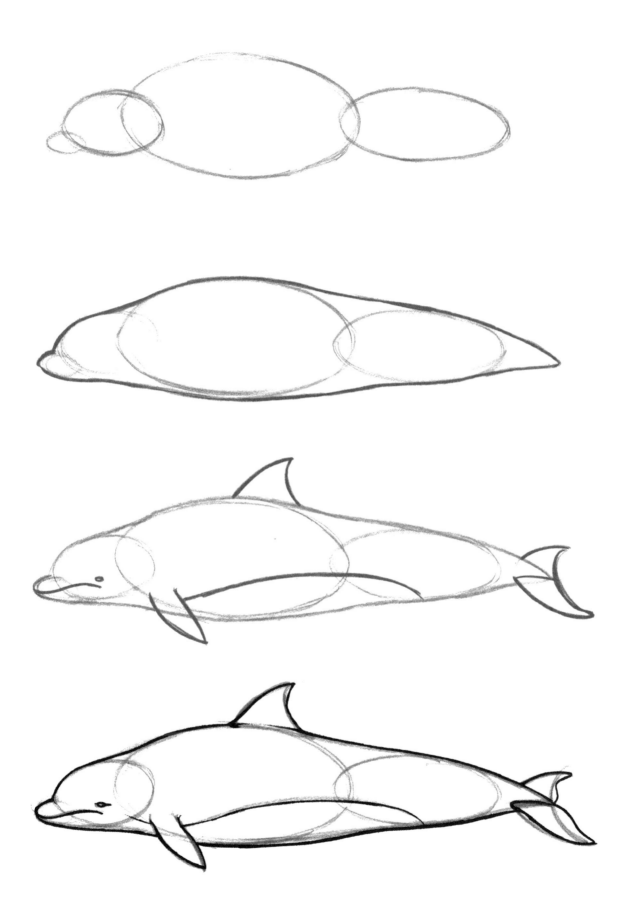

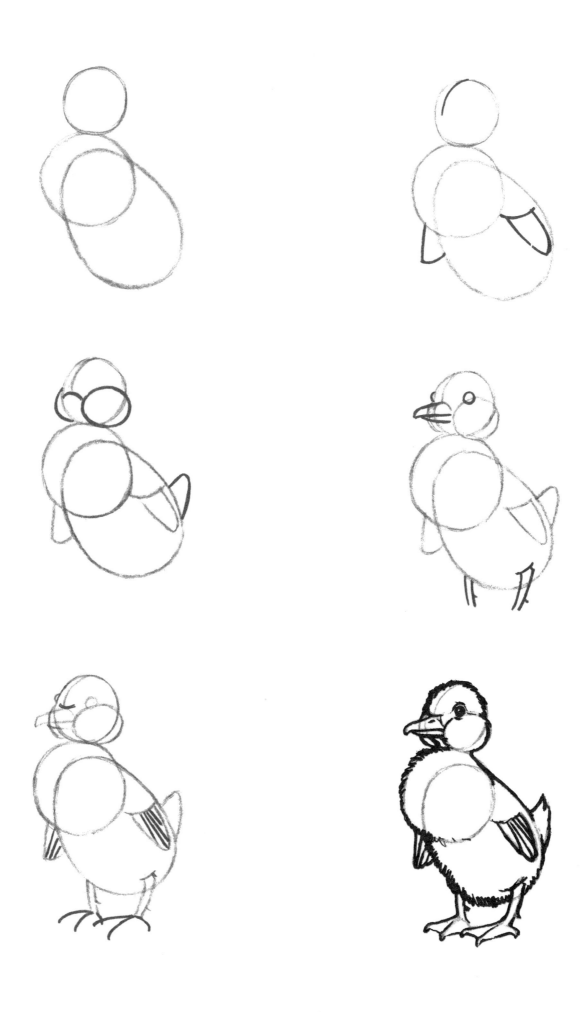

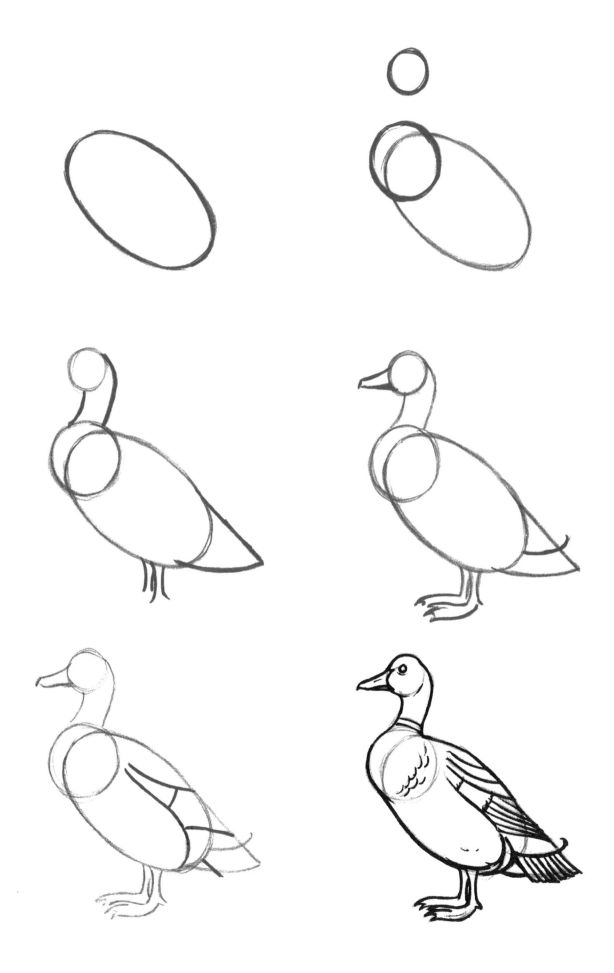

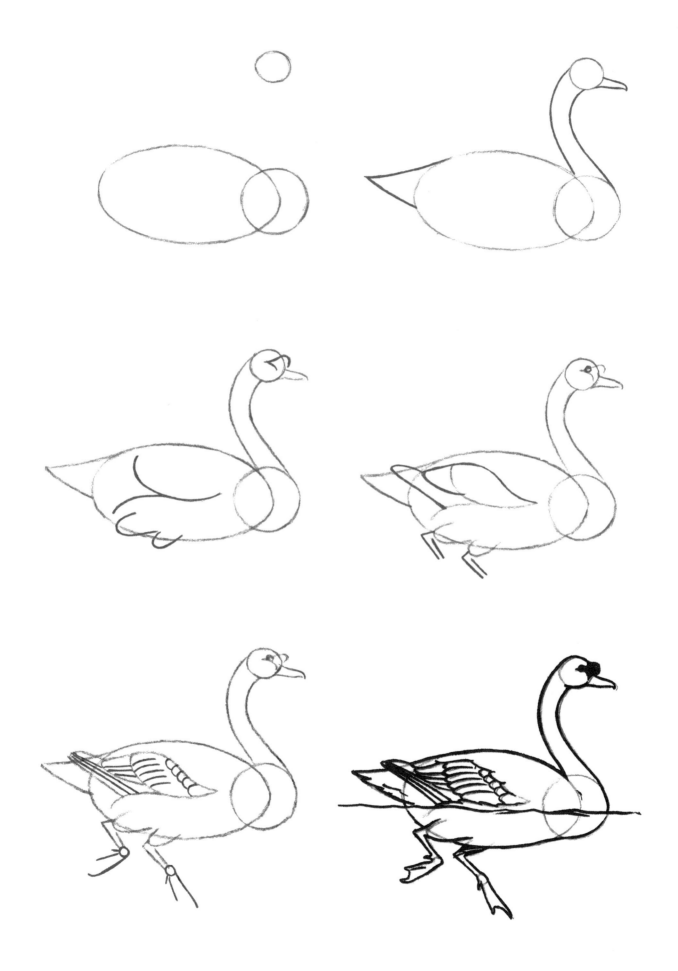

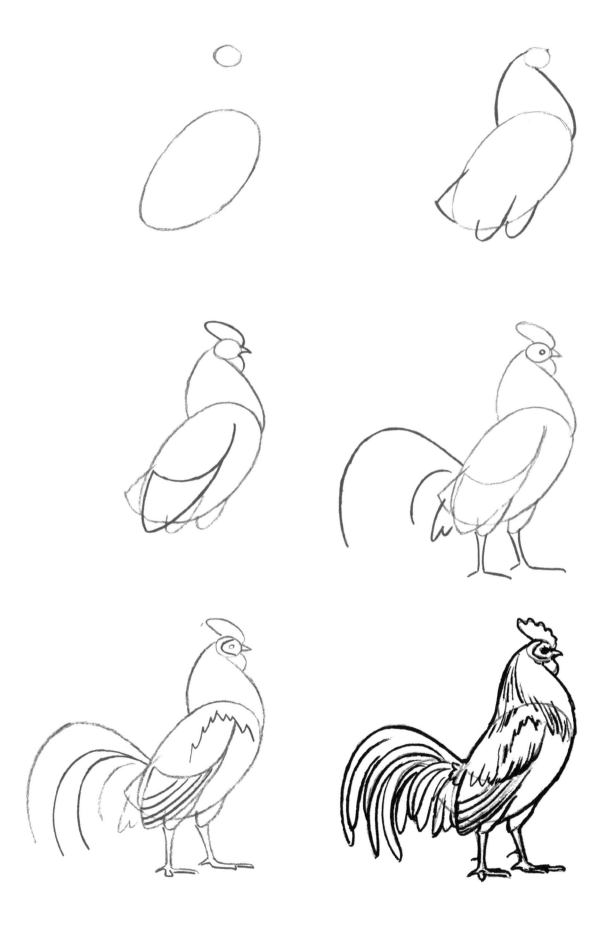

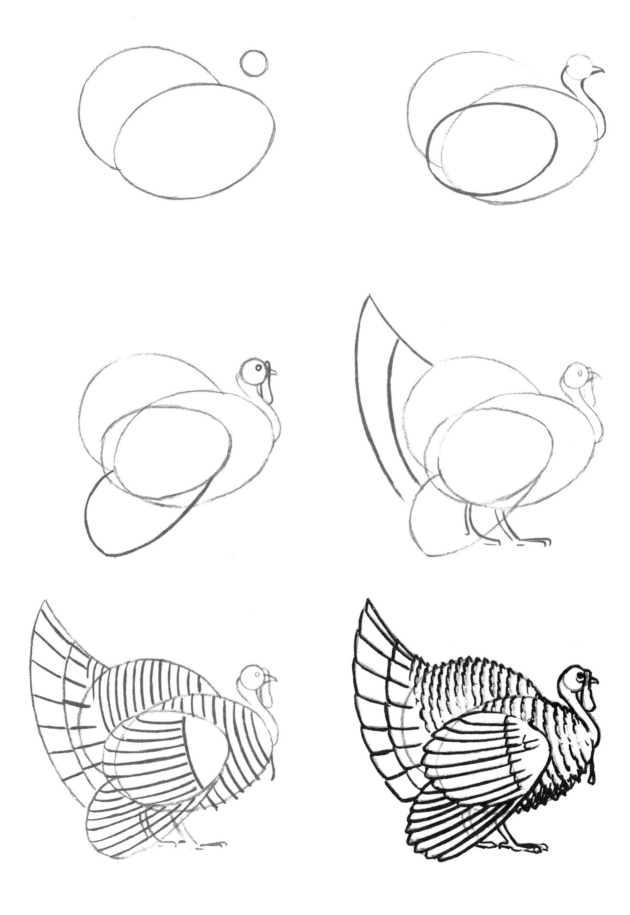

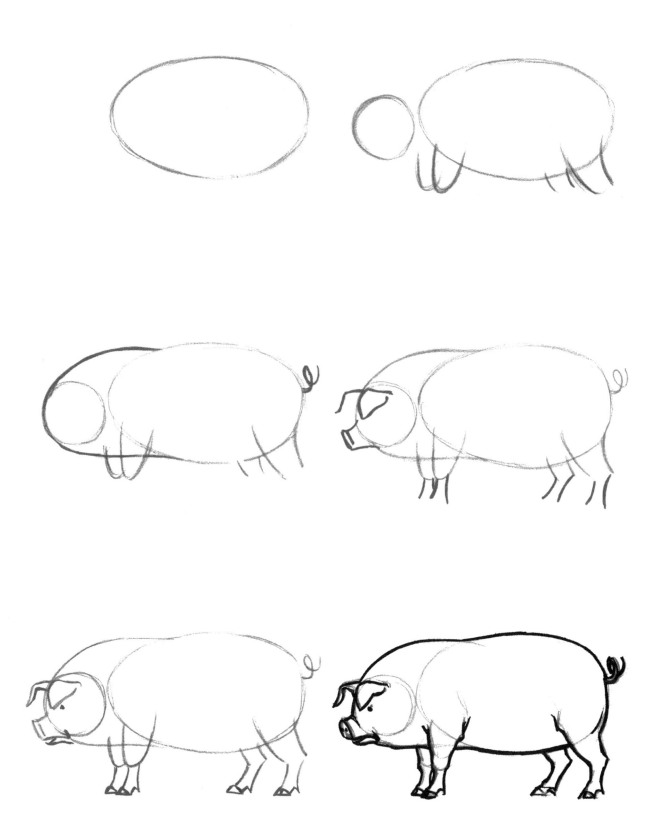

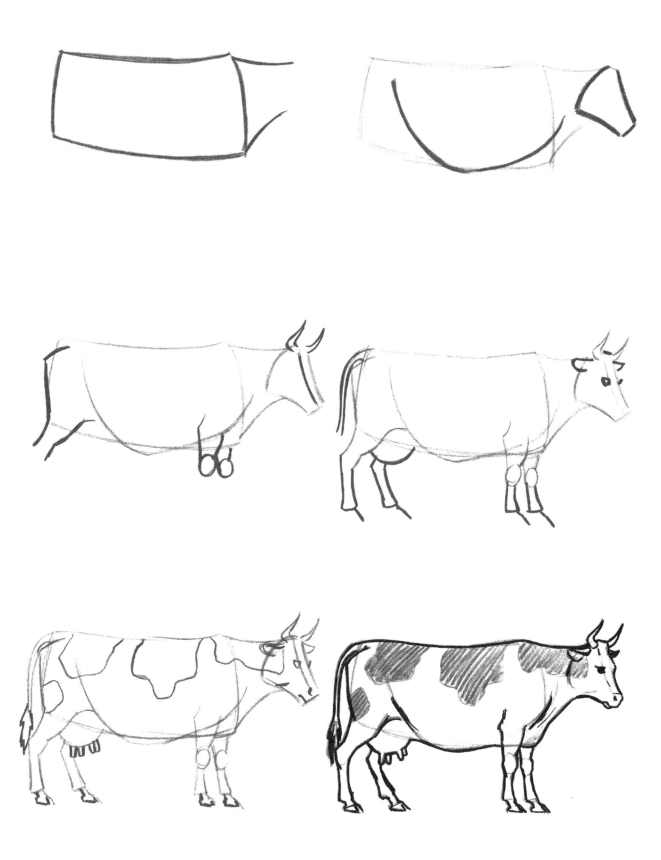

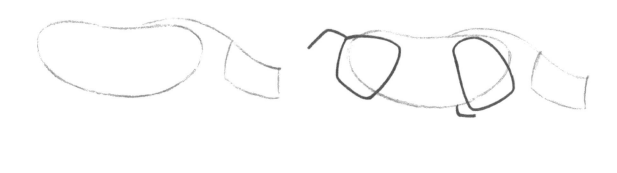

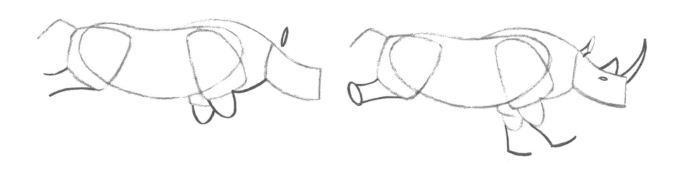

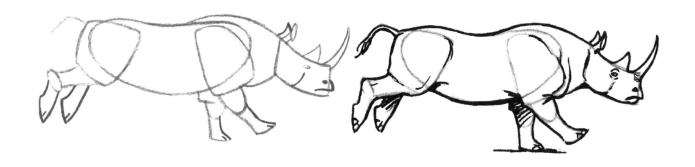

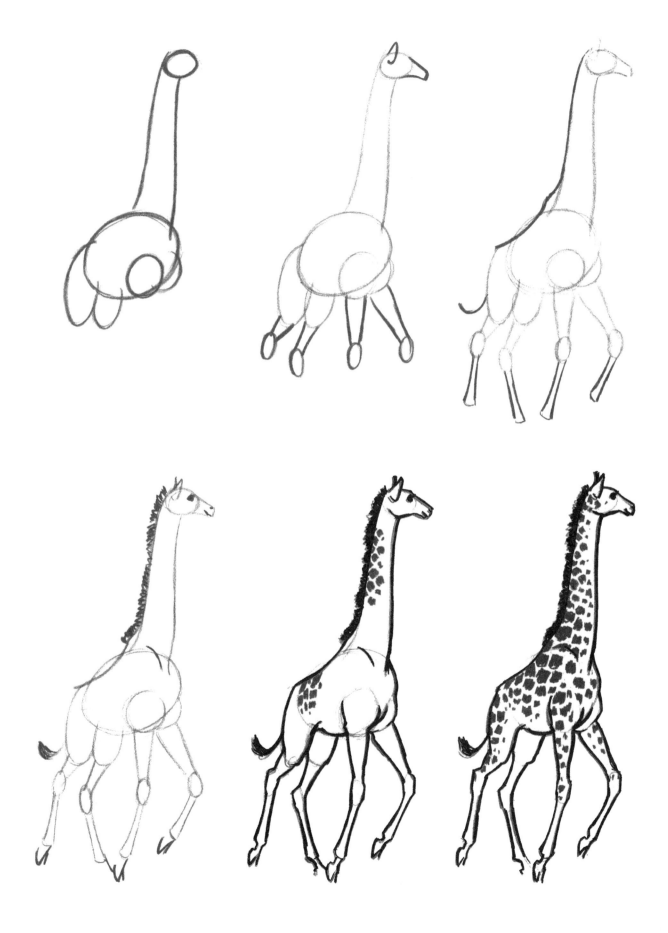

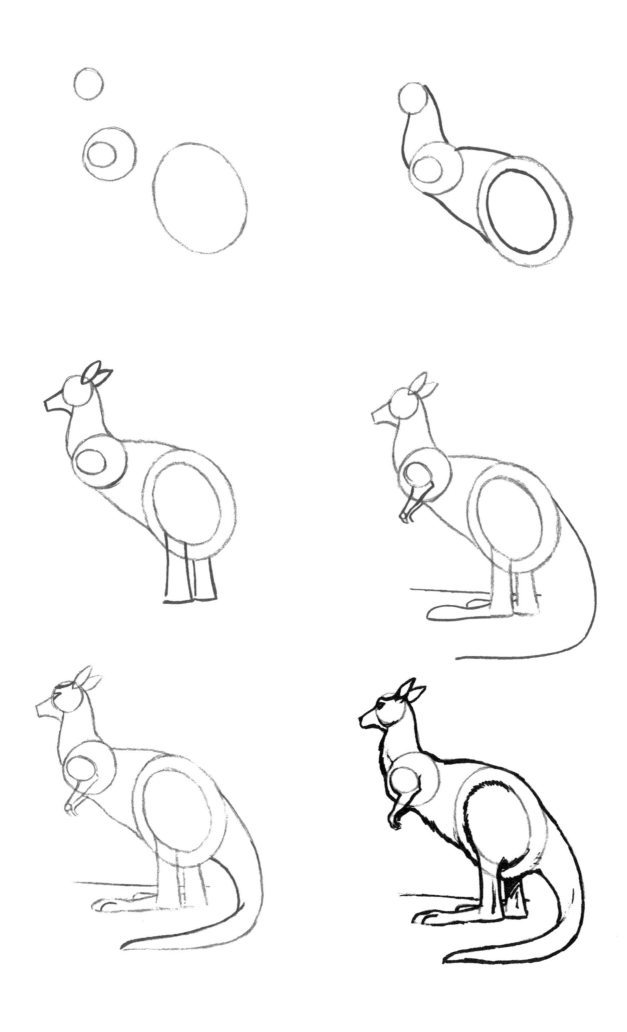

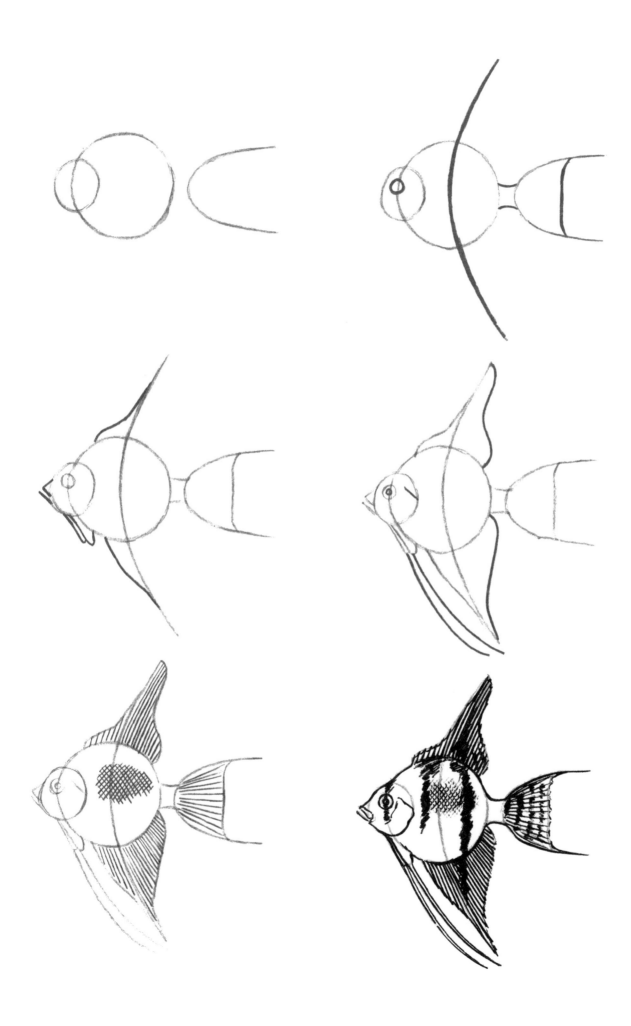

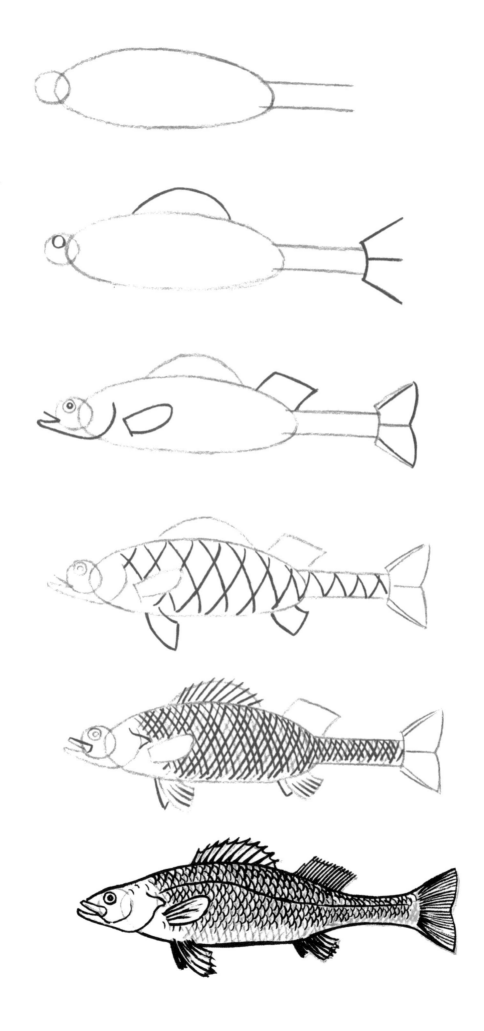

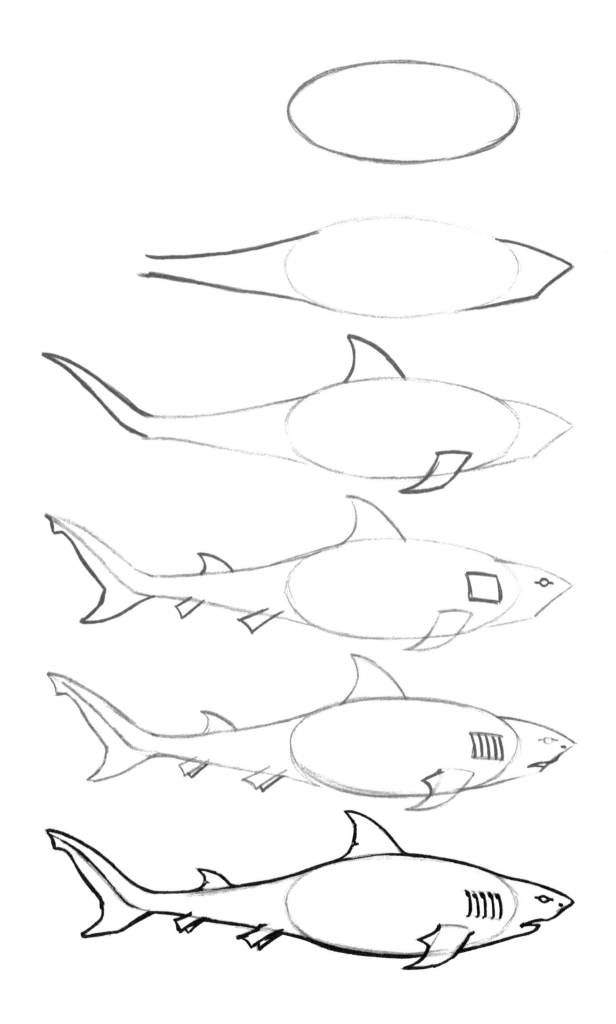

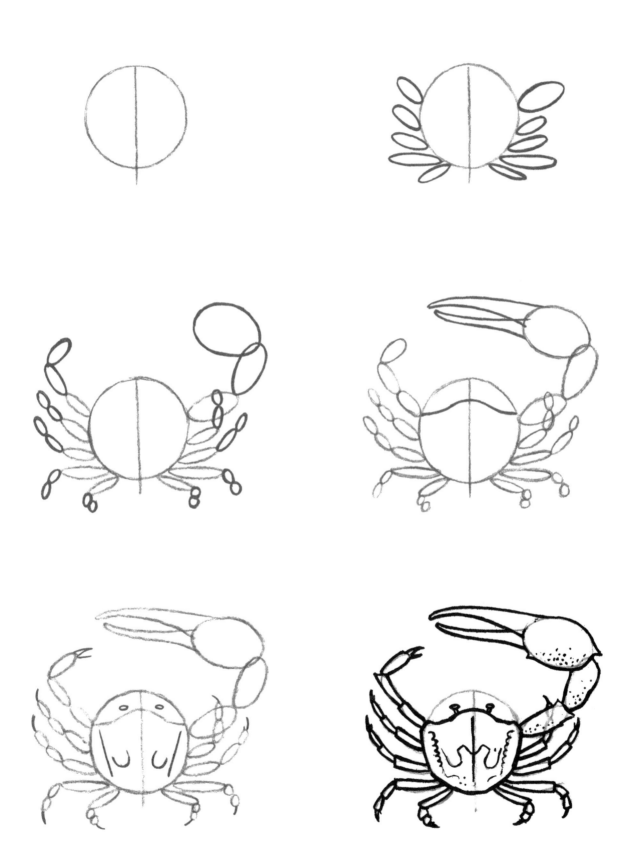

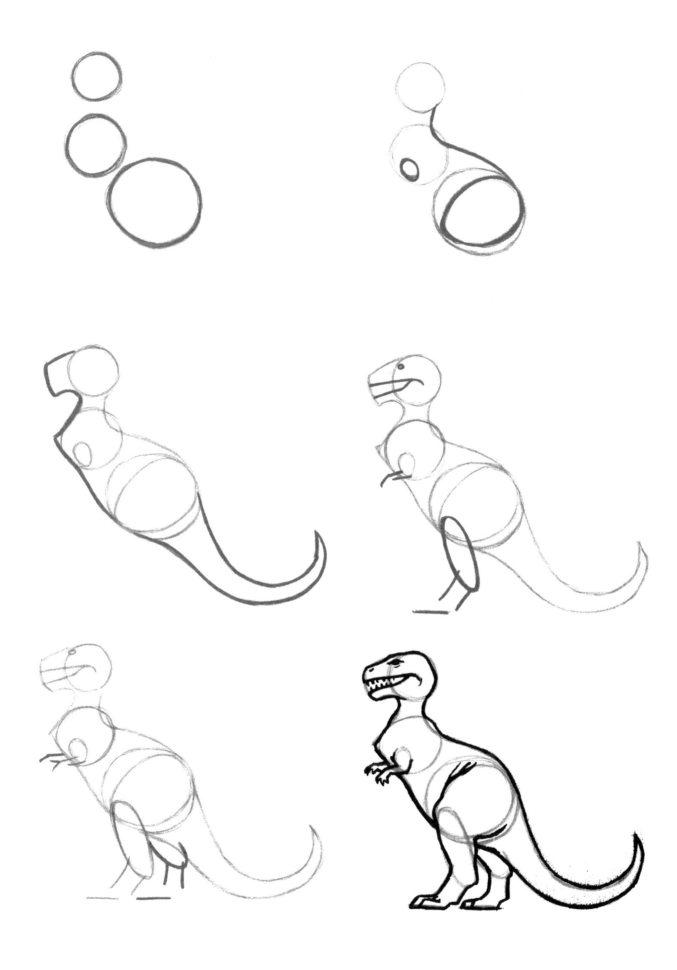

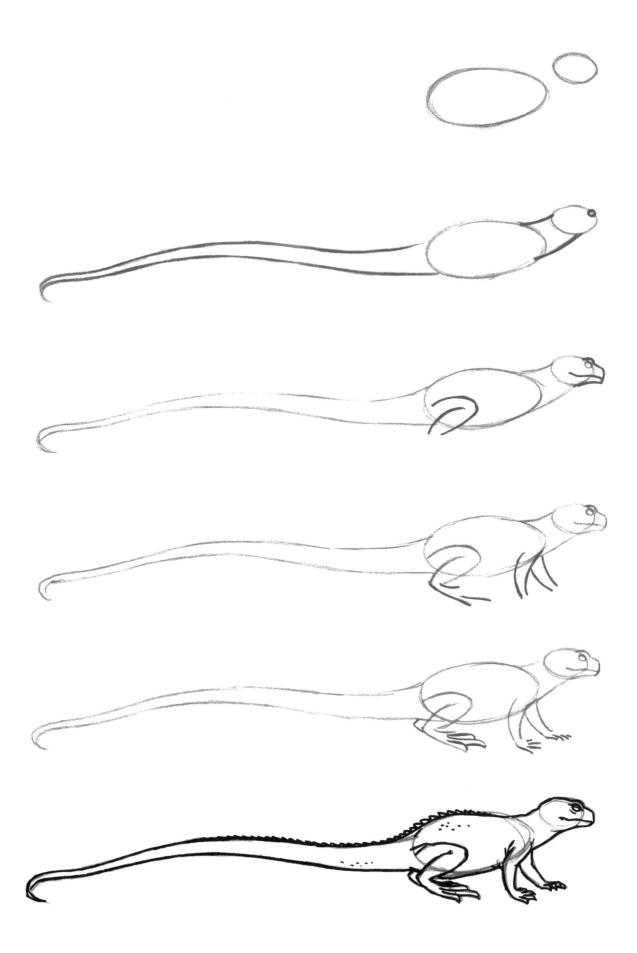

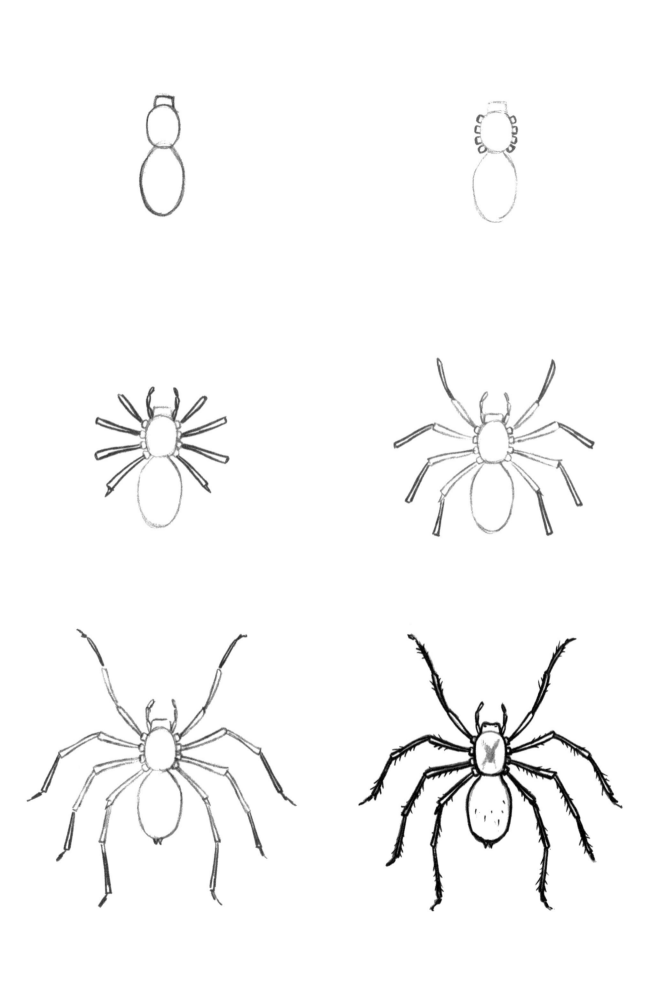

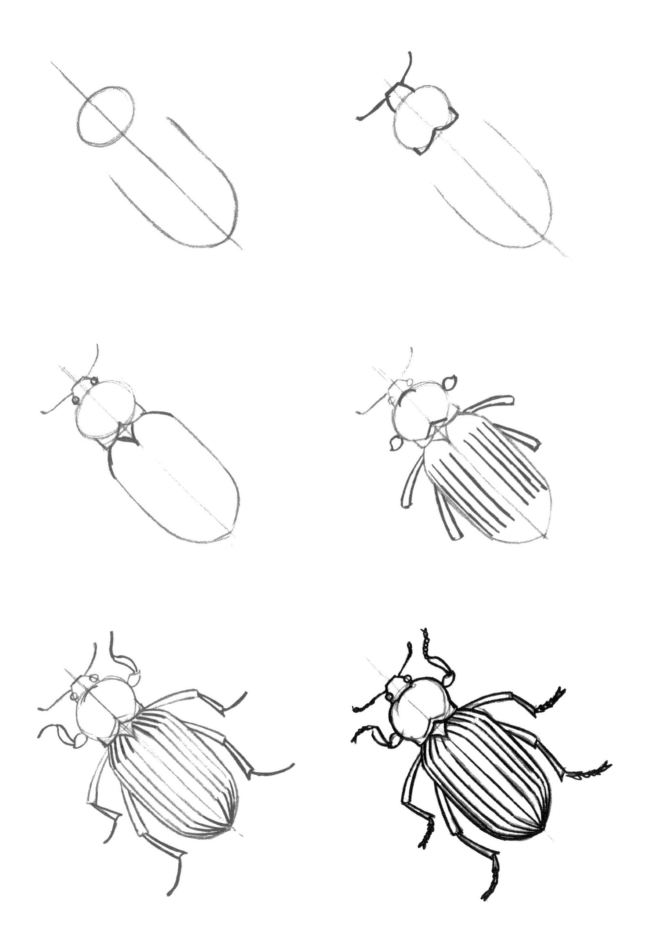

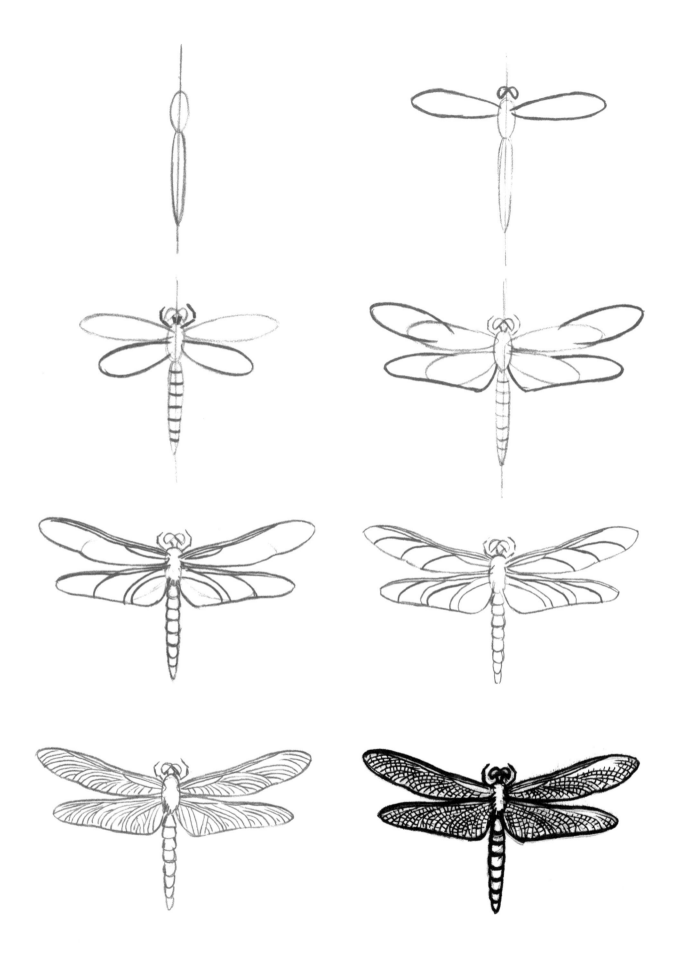

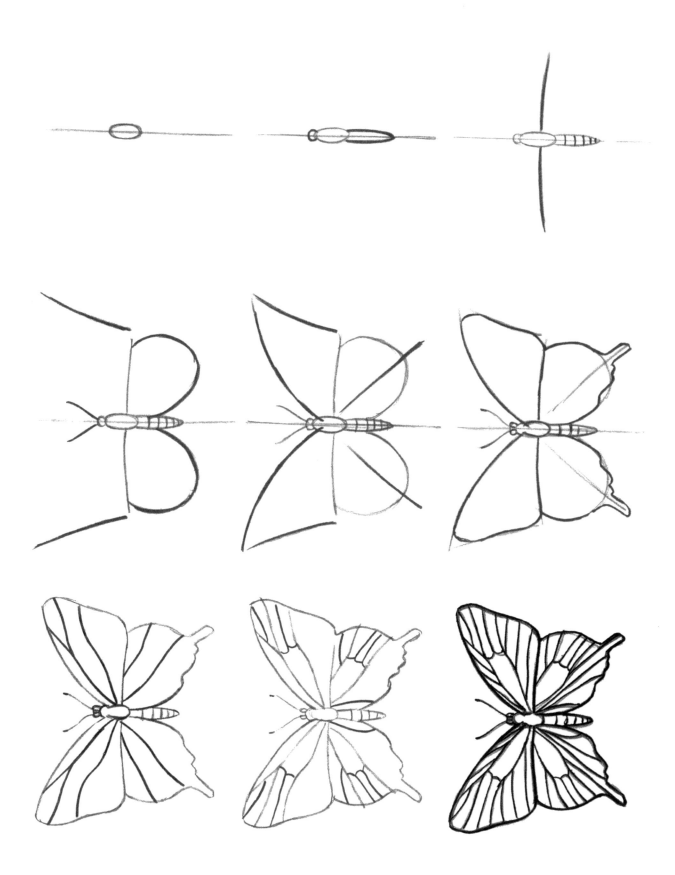

作者簡介

李·J·安姆斯（Lee J. Ames，1921-2011）一開始便任職於迪士尼，參與過的動畫電影包括《幻想曲》與《木偶奇遇記》。他曾任教於紐約曼哈頓的視覺藝術學院（School of Visual Arts）以及長島的道林大學（Dowling College）。安姆斯是一個工作狂，他後來還開了一家自己的廣告公司，為數家雜誌與150本書籍繪製插畫，有圖畫書，也有研究用書，範圍廣泛。他與妻子定居在紐約長島，一直到2011年6月過世。

畫畫的50個基本小練習

迪士尼動畫大師以分解步驟教你畫畫

DRAW 50 ANIMALS
THE STEP-BY-STEP WAY TO DRAW ELEPHANTS, TIGERS, DOGS, FISH, BIRDS, AND MANY MORE . . .

作者 李·J.·安姆斯〔Lee J. Ames〕

譯者 / 吳琪仁

總編輯 / 汪若蘭

內文構成 / 賴姵伶

封面設計 / 賴姵伶

行銷企畫 / 李雙如

發行人 / 王榮文

出版發行 / 遠流出版事業股份有限公司

地址 / 臺北市南昌路2段81號6樓

客服電話 / 02-2392-6899

傳真 / 02-2392-6658

郵撥 / 0189456-1

著作權顧問 / 蕭雄淋律師

2017年12月31日 / 初版一刷

定價 / 平裝新台幣240元

（如有缺頁或破損，請寄回更換）

有著作權‧侵害必究 Printed in Taiwan

ISBN 978-957-32-8177-1

遠流博識網 http://www.ylib.com

E-mail: ylib@ylib.com

國家圖書館出版品預行編目(CIP)資料

畫畫的50個基本小練習：迪士尼動畫大師以分解步驟教你畫畫 / 李.J.安姆斯
(Lee J. Ames)著；吳琪仁譯. -- 初版. -- 臺北市：遠流, 2017.12
面； 公分
譯自：Draw 50 animals : the step-by-step way to draw elephants,
tigers, dogs, fish, birds, and many more...
ISBN 978-957-32-8177-1(平裝)
1.動物畫 2.繪畫技法
947.33　　106021662